新春大吉

◎梁光华 主编

实用隶书写春联

广西美术出版社

前言

对联，雅称"楹联"，俗称"对子"。它言简意深，对仗工整精巧、平仄协调，是我国特有的文学形式。可以说，对联艺术是中华民族的文化瑰宝。

春联是老百姓描绘时代风貌、抒发新年美好愿望的一种艺术形式，是中华民族优秀传统文化的重要组成部分。春联相传起源于五代，而贴春联的习俗推广于宋代，在明代开始盛行。到了清代，春联的思想性和艺术性都有了很大的提高，而到了现代，春联更是被赋予新的时代内涵，用以反映时代进步的风貌，为广大群众所喜爱。

每逢春节，无论是城市还是农村，家家户户都要精选一副大红春联贴于门上，为节日营造喜庆气氛。贴春联被当成过年的重要风俗之一，人们借春联抒发自己的喜悦心情，表达对新年新气象的美好祝福与憧憬。写春联，不仅寄寓了老百姓祈福送喜、追求幸福生活的朴素愿望，而且对提高个人文化修养、丰富人们的文化娱乐生活、弘扬我国传统文化起到了积极的作用。

春联通常以隶书、行书、楷书三种字体书写，内容通俗易懂，它将中国书法艺术与春节传统完美地结合在一起，既具有艺术欣赏性，又具有生活实用性。老百姓自己动笔写春联，是一种健康向上的文化活动，怡情养性之余又给生活增加了不少乐趣。本书涵盖通用联、农家联、经商联、生肖联等多种对联形式，贴近人们生活，反映民间风俗，表达了人民渴望祈福消灾、国泰民安、六畜兴旺、五谷丰登、家庭欢乐等美好愿望，满足广大群众在日常生活中的不同需要。

目录

一、笔画 ··· 1

二、横批 ··· 6
 1. 通用 ··· 6
 2. 农家 ··· 10
 3. 经商 ··· 12

三、对联 ··· 14
 1. 通用联 ··· 14
 2. 农家联 ··· 53
 3. 经商联 ··· 68
 4. 生肖联 ··· 81

四、春联集萃 ··· 93

一、笔画

竖点	挑点
撇点	平点
直横	上弧横
下弧横	弧平蚕头燕尾横

竖点

1. 圆转起笔或方转起笔
2. 短促竖下，圆尖收笔

挑点

1. 圆转起笔
2. 蓄势上挑圆尖收笔

撇点

1. 圆转或方转起笔
2. 向左下转笔短促撇出

平点

1. 圆转起笔
2. 向右运行后短促往下方收笔

直横

1. 圆转起笔
2. 向右运行后往回收笔

上弧横

1. 圆转起笔
2. 顺势往右下运行再轻微往上弧以圆尖收笔

下弧横

1. 圆转起笔
2. 顺势往右上运行再往下以圆转收笔

弧平蚕头燕尾横

1. 圆转起笔或方转起笔
2. 向右伸展一波三折
3. 圆头向上收笔

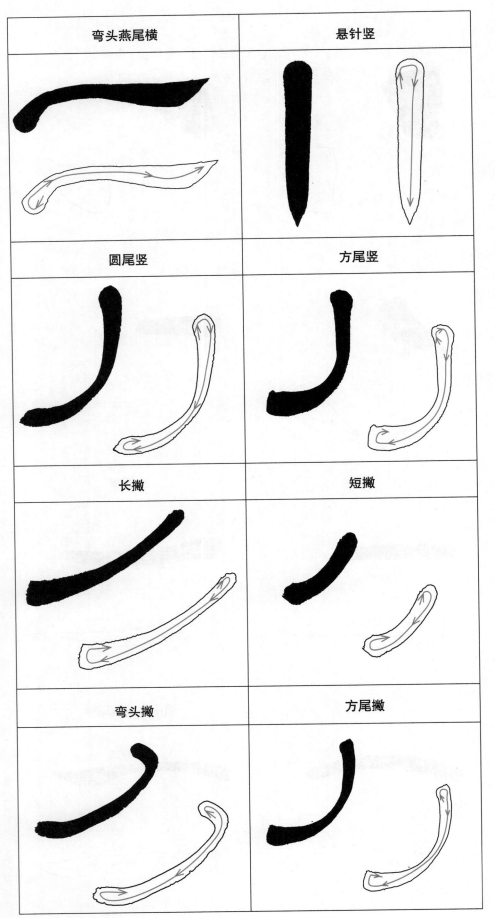

弯头燕尾横

1. 圆转起笔或方转起笔
2. 先向右上再向右下运行，笔尖往下压
3. 再向右上运行以尖笔收尾

悬针竖

1. 逆锋圆转起笔
2. 后转中锋行笔以圆尖收笔

圆尾竖

1. 圆转起笔
2. 先转中锋竖下再向左下圆转
3. 收笔处圆笔收尾

方尾竖

1. 圆转起笔
2. 先转中锋竖下再向左下圆转
3. 收笔处方笔收尾

长撇

1. 圆转起笔
2. 向左下中锋撇出，收笔处可方可圆

短撇

1. 圆转起笔
2. 向左下中锋短促撇出，可方可圆收笔

弯头撇

1. 向右圆转逆锋起笔
2. 再向左下弧撇，笔画由细变粗，圆转收笔

方尾撇

1. 逆锋起笔
2. 向左下弯弧后方折收笔

斜捺

1. 圆转起笔
2. 顺势往右下行笔，弧形部分由细变粗，捺出大刀状

平捺

1. 圆转起笔
2. 顺势向右运行，稍微往右下倾斜捺出大刀状

横折

1. 横画圆转起笔做下弧状
2. 折画以圆尖收笔

竖折

1. 短竖右倾
2. 横画上拱

竖弯钩

1. 逆锋起笔
2. 折处圆转
3. 向上斜捺

撇折

1. 撇画自然向左下行笔
2. 折处圆转自然向右下行笔后回锋

单人旁

1. 撇画向下呈俯状，以圆转收笔
2. 竖在撇画中间，收笔处可方可圆

利刀旁

1. 短竖横写
2. 竖钩为平钩

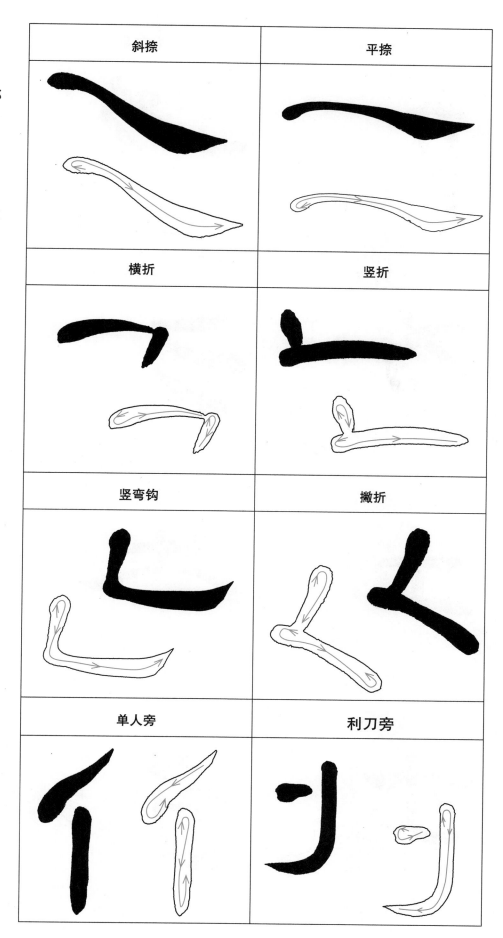

斜捺	平捺
横折	竖折
竖弯钩	撇折
单人旁	利刀旁

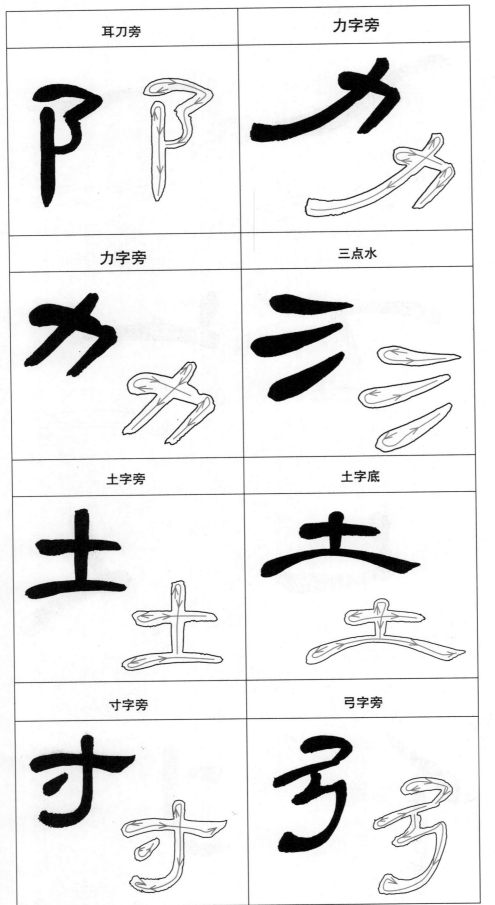

耳刀旁

1. 横折弯钩，起笔为逆锋
2. 折笔后弯势要自然
3. 两弯折外形上宽下窄
4. 竖画为悬针竖用笔

力字旁

1. 横折略向右斜
2. 突出长撇
3. 撇画也可做短撇写法

三点水

1. 三点笔势向上，向右上挑出
2. 三点之间的距离均等

土字旁

1. 土字旁取平势
2. 点为挑点
3. 竖画偏右

土字底

1. 上横取平势
2. 中竖略偏左
3. 下横为弧平蚕头燕尾横写法

寸字旁

1. 横为主笔时要蚕头燕尾
2. 竖钩为平钩

弓字旁

1. 横画有平弧和斜画
2. 最重笔为竖折角

提手旁

1. 提上横长下横短
2. 竖钩向左取斜势
3. 可带钩也可不带钩

女字旁

1. 按撇折写法
2. 横画取平势，下交叉点与上部两个交叉点的中点对正

子字旁

1. 横折起笔，稍短
2. 横折与弯钩交接处要注意重心居中
3. 短横轻微向右上倾斜

口字旁

1. 形偏扁
2. 呈梯形状

草字头

1. 两竖不宜长，竖的下部向中间倾斜
2. 两横也不宜取平势

走之底

1. 三点均等
2. 右下捺出
3. 注意走之底的不同写法

走字旁

1. 上部为土字写法
2. 先写竖折后再写短竖和右点

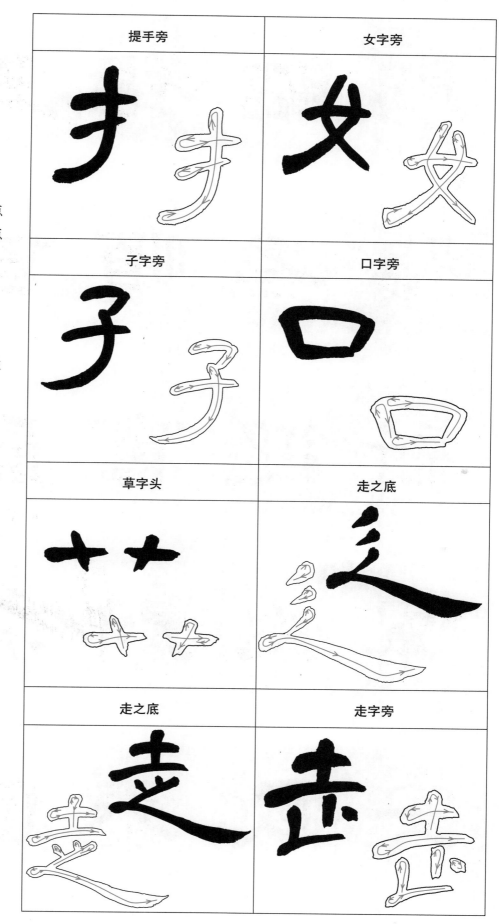

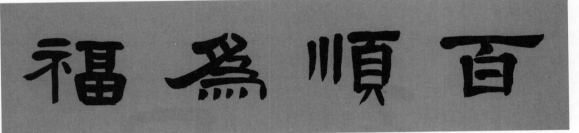

五福临门

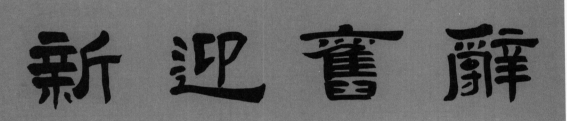

百顺为福

辞旧迎新

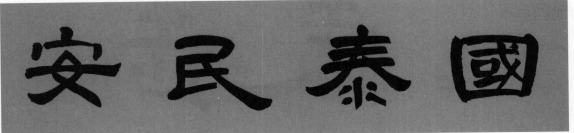

满门生辉

国泰民安

萬事如意

万事如意

喜迎新春

喜迎新春

歡度春節

欢度春节

新春志喜

新春志喜

祥天福地

祥天福地

春意盎然

春意盎然

萬象更新

万象更新

吉星高照

吉星高照

春回大地

春回大地

福壽即來

福寿即来

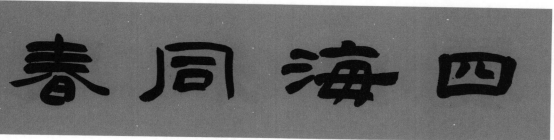

四海同春

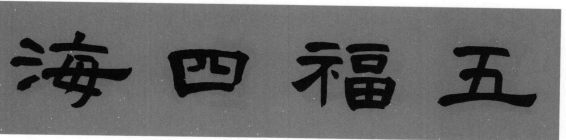

五福四海

门盈气瑞

瑞气盈门

来东气紫

紫气东来

堂华满春

春满华堂

2. 农家

麗日和風

风和日丽

豐地勤人

人勤地丰

院滿光春

春光满院

旺興畜六

六畜兴旺

登豐穀五

五谷丰登

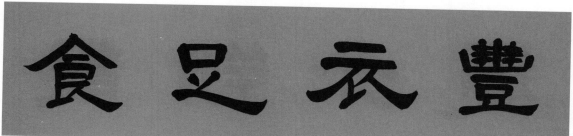

丰衣足食

秀景和春

春和景秀

康民阜物

物阜民康

早春勤人

人勤春早

顺雨調風

风调雨顺

3. 经商

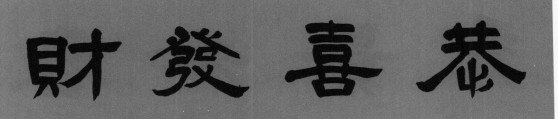

龙翔才通

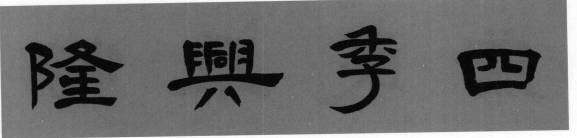

恭喜发财

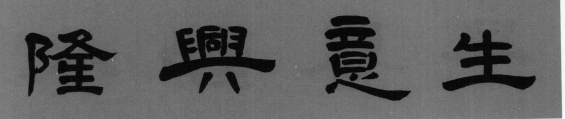

四季兴隆

隆興意生

生意兴隆

春長意生

生意长春

六六大顺

广开门路

门迎喜气

和气生财

财源广进

顺意平安永吉祥

和气生财长富贵

八方财报进门庭

四面贵人相照应

家興人興事業興

福旺財旺運氣旺

平安五福自天來

富貴財源平地起

福旺財旺运气旺　家兴人兴事业兴

富贵财源平地起　平安五福自天来

風調雨順年成好

業旺家興國運昌

瑞氣呈祥全家福

紫淑集錦滿堂春

福多財多喜氣多

風順雨順時運順

月擁祥雲護福門

春涵瑞靄籠和宅

风顺雨顺时运顺

福多财多喜气多

春涵瑞霭笼和宅 月拥祥云护福门

月明春暖人平安

日光照耀家興旺

業興財興年年興

人順家順事事順

時來運轉家昌盛

心想事成萬事興

春風得意納千祥

旭日臨門添百福

时来运转家昌盛　心想事成万事兴

春风得意纳千祥　旭日临门添百福

春光及第如意家

瑞氣滿門吉祥宅

平安和順人欣榮

興旺發達家昌盛

瑞气满门吉祥宅　春光及第如意家

兴旺发达家昌盛　平安和顺人欣荣

燈照吉祥滿堂歡

花開富貴闔家樂

祥光紫氣照征途

吉日黄道開財路

花开富贵阖家乐　灯照吉祥满堂欢

吉日黄道开财路　祥光紫气照征途

21

普通祥和越尊榮

平安康樂勝富貴

紫氣東來平安福

財源廣進如意順

平安康乐胜富贵　普通祥和越尊荣

财源广进如意顺　紫气东来平安福

發達榮華事業興

平安富貴家昌盛

吉瑞滿門開新運

如意闔家集興隆

23

華門旭日耀陽春

吉第祥光開泰運

春風送福入家門

麗日呈祥臨吉第

應地利榮華昌盛

順天時蓬勃發達

利源長茂逢春盛

駿業宏發逐年增

順天时蓬勃发达

应地利荣华昌盛

骏业宏发逐年增

利源长茂逢春盛

祥光入戶納千祥

福氣臨門招百福

喜氣環繞增門輝

紅光暎堂添家寶

萬事如意福臨門

一帆風順吉星到

風流人物數今朝

大好河山開勝紀

一帆风顺吉星到　万事如意福临门

大好河山开胜纪　风流人物数今朝

吉星永驻幸福家

瑞日高照平安宅

家居福地永平安

入住华堂长富贵

大業中興歲月新

凱歌喜伴春風臨

戶納東西南北財

門迎春夏秋冬福

今朝瑞雪又迎春

昨夜春風才入户

春滿乾坤福滿門

天增歳月人增壽

昨夜春风才入户　今朝瑞雪又迎春

天增岁月人增寿　春满乾坤福满门

30

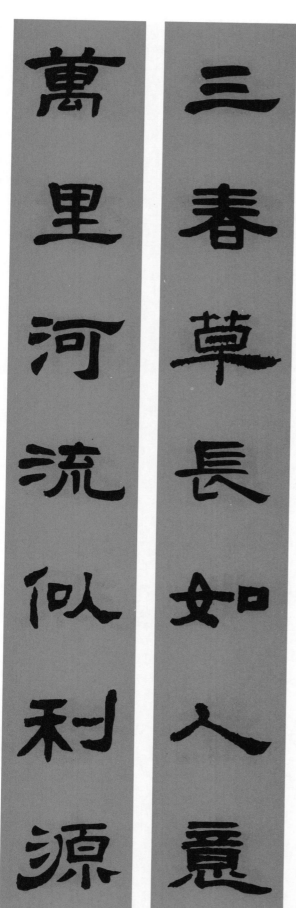

萬里河流似利源

三春草長如人意

人壽年豐喜事多

山清水秀風光好

三春草長如人意　万里河流似利源

山清水秀风光好　人寿年丰喜事多

好丰好景好收成

多福多财多光彩

甘雨和风兆丰年

碧桃丹桂探春色

福裕祥禧奔小康

春夏秋冬行好運

福裕祥禧萬事順

春夏秋冬四季順

旭日融和創輝煌

春風浩蕩創偉業

貨易三江利財盛

業通四海生意興

春风浩荡创伟业　旭日融和创辉煌

业通四海生意兴　货易三江利财盛

風和淑氣藹衡門

日暖陽春煇寶歷

源遠流長有道財

根深葉茂無疆業

日暖阳春辉宝历　风和淑气蔼衡门

根深叶茂无疆业　源远流长有道财

鶯囀芳林報好音

花開綵檻呈春色

春光滿眼映祥光

和氣盈門迎瑞氣

春滿庭階福滿堂

家添財富人添壽

平安二字值千金

和順一門添百福

家添財富人添壽　春滿庭階福滿堂

和順一門添百福　平安二字值千金

春風翰墨展華才

紫氣佳作富貴福

如意生輝添吉祥

明珠豔照增光綵

紫气佳作富贵福　春风翰墨展华才

明珠艳照增光彩　如意生辉添吉祥

賀新年滿屋生輝

賀新年滿屋生輝

慶豐收全家歡樂

勤儉持家家家富

艱苦創業業業新

勤儉持家家家富　艱苦創業業新

39

賀新年滿屋生輝

慶豐收全家歡樂

艱苦創業業新

勤儉持家家家富

歲無憂慮歲常新

春有笑顏春不老

福壽雙全日月甜

人財兩旺生活美

同心同德創大業

再接再厲攀高峯

人來人往皆笑臉

家內家外俱歡欣

同心同德创大业　再接再厉攀高峰

人来人往皆笑脸　家内家外俱欢欣

日擁祥雲護德門

春涵瑞靄籠仁宅

好事常臨富貴家

福星高照平安宅

春涵瑞靄笼仁宅　日拥祥云护德门

福星高照平安宅　好事常临富贵家

瑞氣盈門福壽長

春風和陽人財旺

節來萬戶喜盈門

春至百花香滿地

春风和阳人财旺 瑞气盈门福寿长

春至百花香满地 节来万户喜盈门

喜鵲報喜盈喜門

春聯迎春入春戶

紫氣千條護吉宅

祥光萬道照福家

祥光万道照福家　紫气千条护吉宅

春联迎春入春户　喜鹊报喜盈喜门

人順家順前程順

福多財多喜事多

此日人同昨日好

今年花勝去年紅

人順家順前程順　福多財多喜事多

此日人同昨日好　今年花勝去年红

45

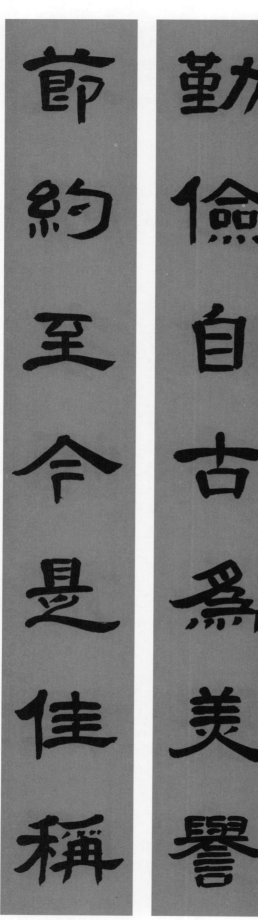

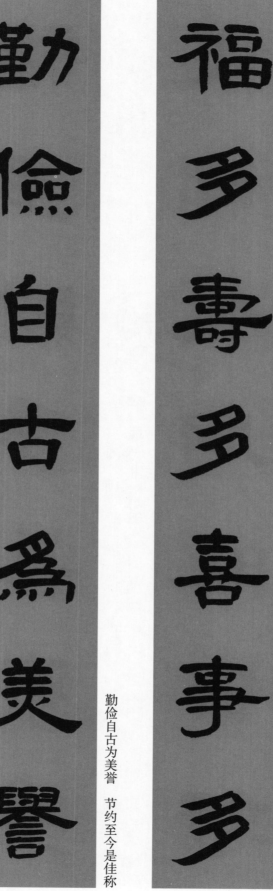

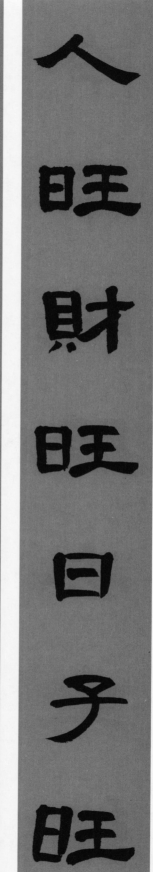

節約至今是佳稱

勤儉自古為美譽

福多壽多喜事多

人旺財旺日子旺

勤俭自古为美誉　节约至今是佳称

福多寿多喜事多

人旺财旺日子旺

政通時順辟財源

地利人和開富路

福多禄多財源多

人旺業旺時代旺

豐丰順意家家富

美景宜人處處春

美酒千盅辭舊歲

梅花萬樹迎新春

丰年顺意家家富　美景宜人处处春

美酒千盅辞旧岁　梅花万树迎新春

東西南北八方永泰

春夏秋冬四季平安

春回大地百花爭豔

日暖神州萬物生輝

綠水常言三春如意

青山不語四季呈祥

寶地祥光開泰鴻運

天時地利門庭大吉

绿水常言三春如意　青山不语四季呈祥

宝地祥光开泰鸿运　天时地利门庭大吉

50

物阜年豐美景展神州

人勤春早新風遍華夏

新歲新年開一代新篇

春風春雨引萬般春色

人勤春早新风遍华夏
物阜年丰美景展神州

春风春雨引万般春色
新岁新年开一代新篇

歡度新年家家彩燈豔

喜逢盛世戶戶春酒香

紅日噴霞處處添畫意

春風化雨點點動詩情

欢度新年家家彩灯艳　喜逢盛世户户春酒香

红日喷霞处处添画意　春风化雨点点动诗情

迎春花展艳阳天
布谷鸟鸣黄土地

雪冷梅香满院春
人和财旺全家福

迎春花展豔陽天

布谷鳥鳴黄土地

雪冷梅香滿院春

人和財旺全家福

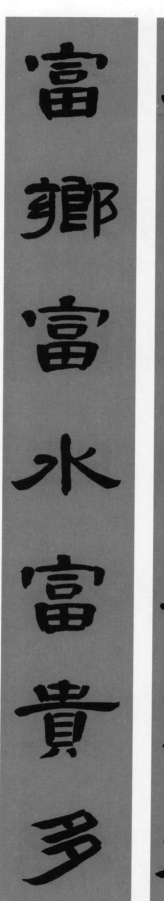

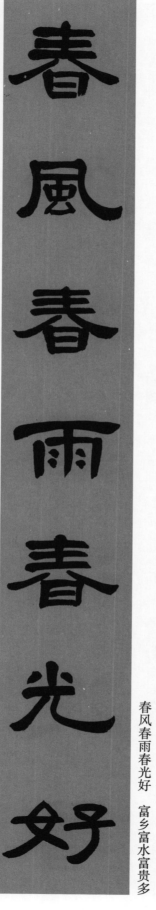

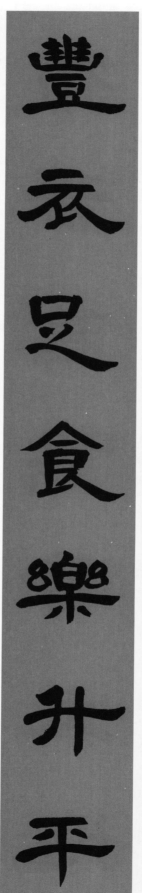

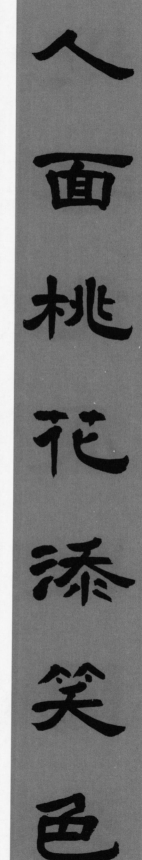

富乡富水富贵多

春风春雨春光好　富乡富水富贵多

人面桃花添笑色　丰衣足食乐升平

人壽年豐春意好

風和日麗黨恩深

人勤苗壯田家樂

花好月圓大地春

人勤苗壮田家乐
花好月圆大地春

人寿年丰春意好
风和日丽党恩深

山明水秀風光好

人壽年豐福無邊

人寿年丰福无边　山明水秀风光好

民康物阜景光新

人壽年豐祥氣盛

人寿年丰祥气盛　民康物阜景光新

村村喜結豐收果

戶戶欣開幸福花

人壽年豐新歲月

花香鳥語好春光

村村喜结丰收果　户户欣开幸福花

人寿年丰新岁月　花香鸟语好春光

春風吹開幸福門

瑞雪鋪下豐收路

喜臨農家院院春

春到山鄉處處喜

瑞雪铺下丰收路　春风吹开幸福门

春到山乡处处喜　喜临农家院院春

財運亨通步步高

人興財旺年年好

心想事成日日歡

人興財旺時時樂

五福星臨發家門

山明水秀風光好

五福星临发家门　山明水秀风光好

榮華富貴盈門喜

福壽康寧滿戶春

荣华富贵盈门喜　福寿康宁满户春

甘霖洒野地生金

瑞雪飘空天降玉

春风吹开幸福花

瑞雪铺平幸福路

東風送暖家家暖

瑞雪迎春靄靄春

臘梅喜報躍進春

瑞雪預兆豐收景

勤勞人家先致富

向陽花木早逢春

豐收年景豐收樂

遍地春風遍地歌

儉樸人家慶有餘

勤勞門第春常在

儉樸人家美景長

勤勞門第春風暖

勤劳门第春常在　俭朴人家庆有余

勤劳门第春风暖　俭朴人家美景长

萬串鞭炮視歲豐

千滌楊柳隨春綠

四海同歌盛世情

千聯齊頌豐收景

春臨農家番柳吐綠

光照華夏豔李飛紅

宅邊屋角瓜黃菜綠

池間河畔鴨大鵝肥

春临农家垂柳吐绿　光照华夏艳李飞红

宅边屋角瓜黄菜绿　池间河畔鸭大鹅肥

豐衣足食戶戶喜盈門

安居樂業家家春滿園

神州增秀色人壽年豐

大地播春光山清水秀

安居乐业家家春满园

丰衣足食户户喜盈门

大地播春光山清水秀

神州增秀色人寿年丰

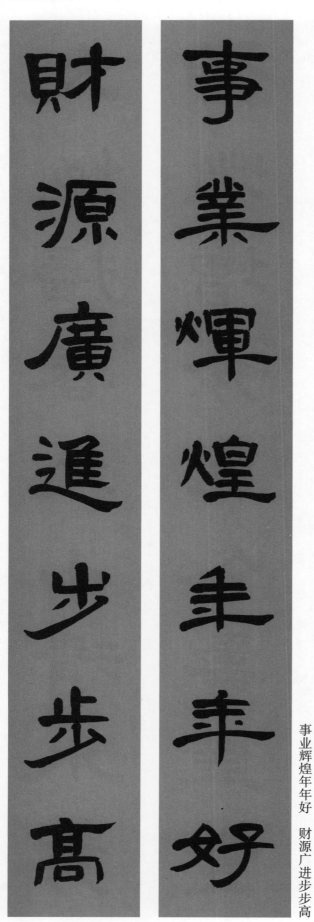

财源广进步步高

事业辉煌年年好 　财源广进步步高

吉门生意连年好

宝地财源逐日增 　吉门生意连年好

事事順心創大業

丰丰得意展鴻圖

福門家業騰雲起

寶地財源乘風來

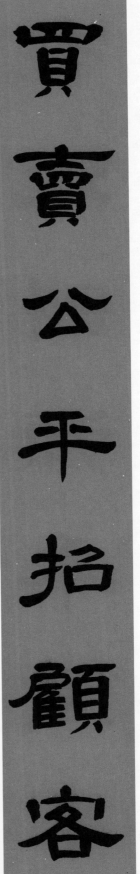

得天時財源廣進

占地利生意興隆

交流合理悅來賓

買賣公平招顧客

满面春风迎顾客

一番盛意送来宾

满面春风迎顾客　一番盛意送来宾

满怀生意春风蔼

一点公心秋月明

满怀生意春风蔼　一点公心秋月明

人往人来皆笑脸

店中店外尽欢声

满面春风迎顾客　一腔热情暖人心

人往人来皆笑臉

店中店外盡歡聲

滿面春風迎顧客

一腔熱情暖人心

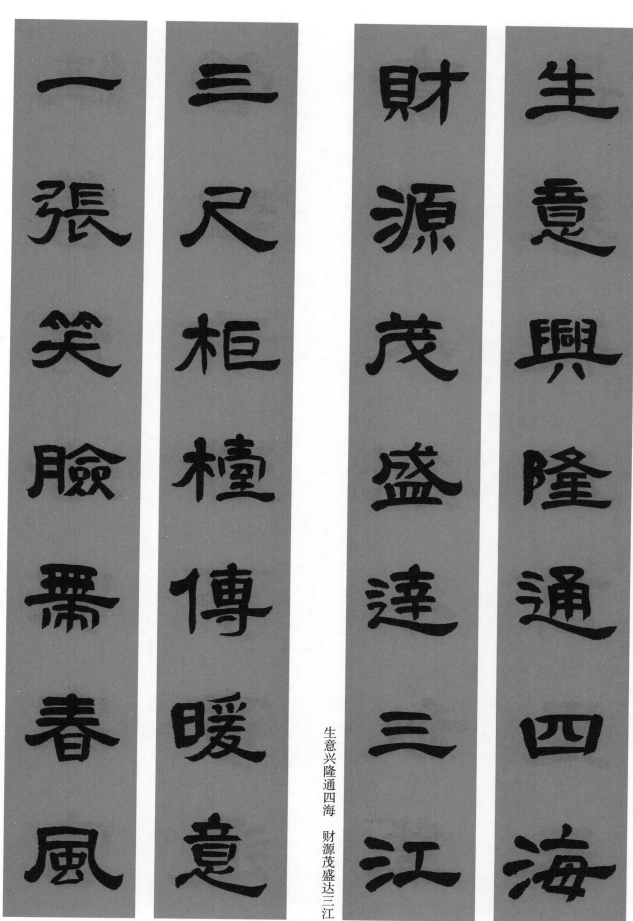

一張笑臉帶春風

三尺柜檯傳暖意

財源茂盛達三江

生意興隆通四海

長春花開萬里春

實業人創千秋業

管理有條事事通

經營得法家家富

偉業雄開財源盛

鴻圖大展生意興

賀新春偉業騰飛

慶盛世繁榮發展

鴻图大展生意兴
伟业雄开财源盛

庆盛世繁荣发展
贺新春伟业腾飞

談文論道遊商海

守信崇仁促經營

新春福旺迎好運

佳節吉祥開門紅

禮貌經商言語和

文明待客心靈美

禮貌待客業自興

文明經商心常樂

文明待客心灵美　礼貌经商言语和

文明经商心常乐　礼貌待客业自兴

繁榮昌盛鑄輝煌

和諧發展興駿業

繁荣昌盛铸辉煌　和谐发展兴骏业

喜迎南北東西客

呈上弟兄姐妹情

喜迎南北东西客　呈上弟兄姐妹情

業興千年連九州

財達三江通四海

熱情周到待嘉賓

友善真誠迎顧客

財源茂盛憑周轉

生意興隆靠競爭

發達榮華事業興

平安如意財源盛

财源茂盛凭周转　生意兴隆靠竞争

发达荣华事业兴　平安如意财源盛

鼠岁三春报好音

子时一到开新律

科技花开富裕家

吉祥鼠报丰收岁

牛奮四蹄萬頃黃

人勤一世千川綠

地肥水美眾牛歡

人壽年豐百姓樂

事業輝煌虎更威

業輝煌虎更威

江山秀丽春增色　事业辉煌虎更威

江山雪麗春增色

江山秀丽春增色

猛虎初來氣象新

黄牛虽去精神在　猛虎初来气象新

黄牛雖去精神在

兔升九域鹿鸣春

虎走三关鸡报晓

玉兔笑迎锦绣春

金虎腾跃风流世

龍騰虎躍春光好

鳥語花香世紀新

蛟龍出海迎紅日

紫燕歸門報早春

金蛇妙舞隨金馬

玉律清音溢玉堂

筆走龍蛇資雅韻

詩題福壽賀新春

金蛇妙舞隨金马　玉律清音溢玉堂

笔走龙蛇资雅韵　诗题福寿贺新春

伯樂明眸識好馬

良才妙手展宏圖

九天日暖張鵬翼

四野春新逐馬蹄

伯乐明眸识好马　良才妙手展宏图

九天日暖张鹏翼　四野春新逐马蹄

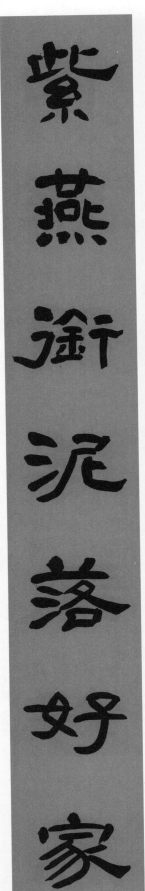

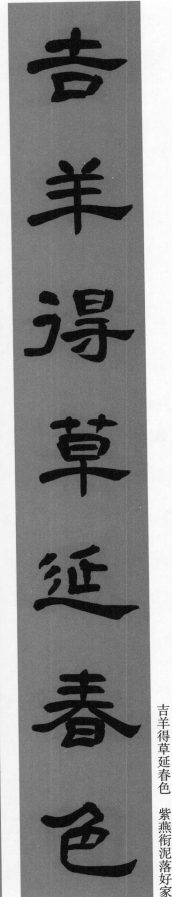

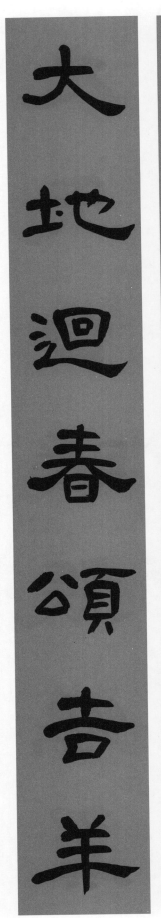

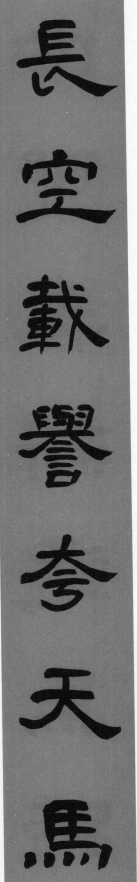

紫燕衔泥落好家

吉羊得草延春色　紫燕衔泥落好家

大地回春颂吉羊

长空载誉夸天马　大地回春颂吉羊

88

猴澄玉宇蕩清風

春滿神州多喜氣

猴年喜慶舞翩跹

春意盎然花爛漫

春满神州多喜气　猴澄玉宇荡清风

春意盎然花烂漫　猴年喜庆舞翩跹

陽雀催春四海春

金雞報曉千門曉

雞鳴四季地生金

猴舞三春天賜福

猴舞三春天赐福　鸡鸣四季地生金

金鸡报晓千门晓　阳雀催春四海春

金雞一唱傳佳訊

玉犬三呼報福音

戌歲兆豐千囤滿

狗年祝福四時安

國泰民安戌歲樂

糧豐財茂亥春興

国泰民安戌岁乐　粮丰财茂亥春兴

狗守家門舊主喜

猪增財富新春歡

狗守家门旧主喜　猪增财富新春欢

四、春联集萃

春联横批精选

福到人间	欢度佳节	满面春风	满院生辉	门盈五福
喜临门第	民生在勤	勤劳门第	三元赐福	四季长春
喜庆有余	人勤春早	时和岁丰	四时如意	春来喜气
四世同堂	日新月异	发家致富	春风送暖	春和世泰
万事亨通	神州永春	盛世清明	春光无限	百花齐放
普天同庆	政通人和	春风化雨	凤鸣盛世	新春万福

常用春联分类精选

通用联

地领春风花世界 天赠瑞雪玉乾坤	把酒吟诗歌稔岁 观梅赏雪迓新春	百花齐放中华瑞 万物争荣大地春	碧野青山千里秀 红桃绿柳万家春
傲雪梅花香入户 向阳芳草绿萌芽	白雪抚人片片醉 红梅舒枝点点春	碧湖柳动轻舟过 小院花开彩蝶飞	百花迎春香满地 万事胜意喜盈门
八方财富八方景 十里春风十里街	百福尽随新年到 千祥俱自早春来	爆竹声声人间福 礼花朵朵天下春	除旧布新春入户 扬长避短福临门
岸柳舒眉春雨细 山桃掩袖晓烟轻	白雪银枝辞旧岁 和风细雨兆丰年	百花吐蕊春风暖 万象更新国运昌	春到时乾坤锦绣 运来处门第生辉
新春大吉鸿运开 遍地流金广财进	柏酒争迎新岁月 梅花含笑暖春风	爆竹声中催腊去 寒梅香里送春来	财如旭日腾云起 富似春潮带雨来
昂昂春意催梅蕊 滚滚财源到我家	百花竞艳英雄第 四世同堂幸福门	遍地腾欢歌国泰 普天共乐颂民安	百花争艳山河美 群鸟欢歌岁月甜
岸柳垂春翻云绿 庭梅落雨化土香	爆竹声暖两千岁 红杏花香一片春	百花吐艳春风暖 万物生辉国运昌	财凭智取财源广 富靠勤得富路长
八路财神添富贵 四方福星保平安	春到处乾坤锦绣 运来时门第生辉	爆竹四起接五福 梅花一枝报三春	百花织锦山河丽 万木争春岁月新
把酒临风同醉月 兴家创业共迎春	爆竹声声庆盛典 彩灯盏盏邀祥和	百花雪尽今争放 众鸟春来始自鸣	处处春风春处处 丝丝柳絮柳丝丝
白日依山腾紫气 黄河入海涌春潮	碧海红霞辉玉宇 东风旭日荡神州	爆竹随心飞笑语 春风着意谱新歌	百鸟和鸣歌序曲 万民欢愉庆丰年

财随时日天天长 福伴春风岁岁来	灿烂花灯光盛景 喧腾锣鼓颂丰年	除夕放歌得胜令 新春祝福相见欢	草种吉祥延画意 花开富贵溢春香
百鸟欢歌新岁月 万家喜庆好时光	财源滚进勤劳户 幸福频临节俭家	处处欢声迎令序 人人醉墨谱佳篇	承平盛世千行旺 得意春风万象新
财源广进平安宅 福水长流幸福家	百鸟齐鸣迎旭日 千林披翠舞东风	百业繁荣歌盛世 万家欢乐庆新春	处处黄莺歌盛世 家家紫燕话新春
彩灯耀眼彰政善 花炮腾空壮春和	彩笔欣题吉庆赋 红联喜衬太平春	采得红梅煮春酒 收来新雪烹早茶	传家有训凭厚道 处世无奇靠诚心
百鸟鸣春歌盛世 千家致富颂升平	财源茂盛家兴旺 富贵平安福满堂	处处欢歌夸稳定 家家团聚乐安康	处处桃花频送暖 年年春色去还来

爆竹声中百花竞艳 红旗飘处万象更新	辞旧岁九州春日丽 迎新年四海彩云飞	大地春临多姿多彩 小康福至醉人醉心
春风旭日万里锦绣 瑞气明霞九州升平	辞旧迎新心花怒放 知难而进金石为开	大地回春九州焕彩 银驹献瑞四季呈祥
春风浩荡江河披锦绣 华夏腾飞苍山映彩霞	大业初成四海九州乐 小康在望千家万户欢	勤劳人家广栽摇钱树 科技钥匙常开聚宝门
春风浩荡山河添锦绣 华夏欢腾东风送祥云	国泰民安一岁胜一岁 人寿年丰一年强一年	日丽风和处处春盎盎 国强民富家家乐融融
春光美山山水水欢歌奏 年景佳户户家家笑语稠	歌大治条条绿柳春光好 创小康副副楹联气象新	庆佳节户户家家喜事多 迎新春山山水水风光集
春回大地处处花明柳绿 福至人间家家语笑歌欢	国兴旺家兴旺国家兴旺 老平安少平安老少平安	岁岁辞旧岁往岁逊今岁 春春迎新春来春胜今春
百花争艳欣望江山千里秀 万民欢庆齐颂祖国万年春	冬去春来千条杨柳迎风绿 民安国泰万里山河映日新	春风春雨春色无边春意暖 福地福门福光有情福气浓
春回大地梅花点点风光美 福至人间笑语声声梦里甜	百业方兴山海多姿皆入画 三春伊始神州无处不飞花	大地回春千山披翠千山美 春风送暖万水扬波万水欢

农家联

景象升平开泰运 金牛如意获丰财	春妆祖国春不老 喜看侨乡喜气多	年丰国泰人长寿 事顺家和业永兴	千条杨柳随春绿 万串鞭炮视岁丰
门前春色万千景 窗外梅花五两枝	年成丰润春花俏 世纪更新福气浓	勤俭持家春永驻 清廉济世业长兴	桃符早易朱红纸 春帖喜题喜庆词

渔业联

帆舞东风征大海 门临旭日乐渔家	港外群帆迎旭日 船中笑脸伴春风	金山银海迎朝日 牧笛渔舟唱晚风	千只轻艇迎风去 万担鲜鱼上网来

工业联

人变精神厂变貌　　千家万户得温暖　　遵纪守规当模范　　万丈高楼平地起
车如流水马如龙　　万国九州沐光辉　　增收节约立新功　　千幢大厦手中兴

乡镇企业春联

打通小康富裕路　　镇乡美景留雅致　　抓住机遇江天阔　　企业新辟致富路
架起大众幸福桥　　企业宏图壮春风　　放开胆识道路宽　　经营再叩发家门

经商联

百般货色财源广　　百货风行财政裕　　店堂多备时新货　　挂牌服务人皆喜
满面春风顾客多　　顾客云集市声欢　　营业加强责任心　　价码标明客自多

经商信用通千国　　诚信经营多得利　　出外求财财到手　　贵才贵德贵诚信
营业仁风达五洲　　公平交易永生财　　居家创业业兴隆　　和仁和智和乾坤

产品好客人满意　　登山靠左右两腿　　公道由来评物价　　和气能交成倍利
信誉高企业兴隆　　创业凭上下一心　　春风到处解人颐　　公平可进四方财

百问百答百挑不厌　　东购西销调多补缺　　开源节流为民着想
笑言笑语笑脸相迎　　南装北运以有填无　　集资创汇替国分忧

百业鼎新一团热火　　管理无私诚开金石　　礼貌经商来宾至上
万商云集满面春风　　经营有道誉胜文章　　文明服务信誉为先

传播现代消费文化　　荟萃中外名优精品　　联合经营互惠互利
展示当今供货新潮　　营销古今绝妙奇珍　　热情服务全意全心

薄利多销利逐春潮涌　　秤虽小掌管人间烟火　　货真价实不做昧心事
横财不取财如旭日升　　店不宽有关国计民生　　尺足秤够莫赚违法钱

货真价实领先国际时尚　　坚持改革拓宽四海集市　　斤两足尺寸够作风正派
品贵人和翱游当代商潮　　继续开放招徕五洲客商　　花色多品种全生意兴隆

生肖联

（鼠）万千气象开新景　（兔）虎岁扬威兴骏业　（马）春寓枝头迎佳节　（鸡）金鸡喜唱催春早
　　　一代风流壮鼠年　　　　兔毫着彩绘宏图　　　　福在心里接马年　　　　绿柳轻摇舞絮妍

　　　花香鸟语山村好　　　　虎岁扬威兴骏业　　　　风尘一路马蹄碎　　　　猴奋已教千户乐
　　　雨顺风调鼠岁丰　　　　兔年献彩立新功　　　　爆竹千家春意浓　　　　鸡鸣又报万家春

（牛）丁年鼠匿辉煌业　（龙）虎跃龙腾欢盛世　（羊）金驹辞岁羊报吉　（狗）九州日月开春景
　　　丑岁牛奔旖旎春　　　　莺歌燕舞贺新春　　　　丹凤朝阳燕迎春　　　　四海笙歌颂狗年

　　　鼠报平安归玉宇　　　　金龙献瑞苏千里　　　　马年事事如人意　　　　子夜钟声扬吉庆
　　　牛随吉瑞下天庭　　　　绿柳迎春乐万家　　　　羊岁时时报福音　　　　狗年爆竹报平安

（虎）虎年赢得春风意　（蛇）丰稔龙年留喜气　（猴）羊伴吉祥留喜庆　（猪）吉日生财猪拱户
　　　喜讯唤来燕子情　　　　小康蛇岁溢春潮　　　　猴持如意保平安　　　　新春纳福鹊登梅

　　　虎气顿生年属虎　　　　丰收喜讯龙刚报　　　　禾生嘉穗家家乐　　　　猪子一身皆是宝
　　　春风常驻户迎春　　　　长寿灵芝蛇又衔　　　　猴献蟠桃处处春　　　　亥年万事俱呈金

图书在版编目（CIP）数据

新春大吉. 实用隶书写春联 / 梁光华主编. —南宁：
广西美术出版社，2020.10（2022.9重印）
ISBN 978-7-5494-2255-5

Ⅰ.①新… Ⅱ.①梁… Ⅲ.①隶书—书法 Ⅳ.①J292.1

中国版本图书馆CIP数据核字（2020）第177300号

新春大吉
实用隶书写春联

XINCHUN DAJI
SHIYONG LISHU XIE CHUNLIAN

主　　编：梁光华
出 版 人：陈　明
图书策划：廖　行
责任编辑：廖　行
助理编辑：黄丽丽
校　　对：韦晴媛　李桂云
审　　读：陈小英
责任印制：莫明杰
封面设计：陈　欢
内文排版：蔡向明
出版发行：广西美术出版社
地　　址：广西南宁市望园路9号
网　　址：www.gxfinearts.com
印　　刷：广西壮族自治区地质印刷厂
版　　次：2020年10月第1版
印　　次：2022年9月第2次印刷
开　　本：889 mm×1194 mm　1/16
印　　张：6.25
字　　数：40千字
书　　号：ISBN 978-7-5494-2255-5
定　　价：29.00元